ALEXANDRA KLOBOUK

LISSABON
im Land am Rand

LISBOA
num país sempre à beira

일러두기

- 이 책에 나오는 인명·지명 등 고유 명사는 국립국어원 외래어표기법을 따랐습니다.
- 원서는 독일어와 포르투갈어로 쓰였지만, 필요한 경우에만 병기했습니다.
- 본문에서 설명이 필요한 단어에는 각주를 달아 이해를 돕고자 했습니다.
- 이 책은 류양희가 디자인한 고운한글돋움과 윤디자인 갯마을 서체를 사용했습니다.

첫, 리스본
Lissabon im Land am Rand

2018년 6월 25일 초판 인쇄 ◐ 2018년 7월 5일 초판 발행 ◐ 지은이 알렉산드라 클로보우크 ◐ 옮긴이 김진아
발행인 김옥철 ◐ 주간 문지숙 ◐ 편집 오혜진 ◐ 디자인 노성일 ◐ 커뮤니케이션 이지은 박지선
영업관리 김헌준 강소현 ◐ 인쇄 한지문화 ◐ 제책 다인바인텍 ◐ 펴낸곳 (주)안그라픽스 우10881
경기도 파주시 회동길 125-15 ◐ 전화 031.955.7766(편집) 031.955.7755(고객서비스) ◐ 팩스 031.955.7744
이메일 agdesign@ag.co.kr ◐ 웹사이트 www.agbook.co.kr ◐ 등록번호 제2-236(1975.7.7)

이 책의 국립중앙도서관 출판예정도서목록(CIP)은 서지정보유통지원시스템 웹사이트(seoji.nl.go.kr)와
국가자료공동목록시스템(nl.go.kr/kolisnet)에서 이용하실 수 있습니다.
CIP제어번호: CIP2018017723

ISBN 978.89.7059.956.4 (03600)

첫, 리스본

MY FIRST LISBON

알렉산드라 클로보우크 지음 | 김진아 옮김

안그라픽스

리스본에 온 건 사실 충동적인 결정이었습니다.

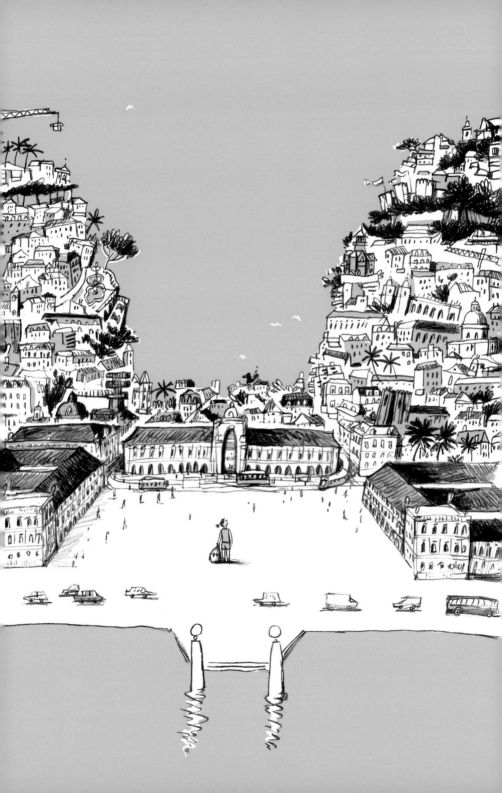

제 이름은 알렉산드라, 일러스트레이터예요.
정확히 말하면 문화와 역사를 그리는 삽화가라고 해두죠.
저는 베를린에서 공부했고 3년 전 대학졸업장을 땄습니다.
그 말은 곧 공인받는 예술가가 되었다는 뜻입니다.
프리랜서에 밑천도 프리. 하지만 제 앞에는 세상이
활짝 펼쳐져 있었습니다. 어쩌면 뉴욕이나 런던,
파리에서 살다 오는 게 더 나았을지도 모릅니다.
하지만 그건 너무 식상했지요.
때마침 '세상에서 가장 아름다운 도시'라 불리는
리스본에 대한 이야기를 들었습니다.
한 번도 가본 적은 없었지만 그걸로 충분했습니다.

오…

유럽 끝자락에 위치한 포르투갈은 당시 세계 경제
위기의 여파로 어려움을 겪고 있었습니다. 잘 교육받은
제 또래의 젊은이들이 나라를 떠나고 있었고요.

포르투갈어조차 전혀 할 줄 모르는 상태였지만
저는 남자친구와 함께 일조시간을 세어봤습니다.
그리고 포르투갈 가곡 파두Fado를 들으며 바다를 떠올렸지요.
5분 정도 진지하게 논의한 우리는 다음날부터 리스본에서
1년 동안 살다 올 거라고 모두에게 말하고 다녔습니다.
그건 정말이지 뜬금없는 발상이었어요.
그리고 제 생애 최고의 선택이었습니다.

일조시간

포르투갈
독일

아름다워(?)

"MEU FADO"

BEM-VINDO A LISBOA

리스본에 오신 걸 환영합니다

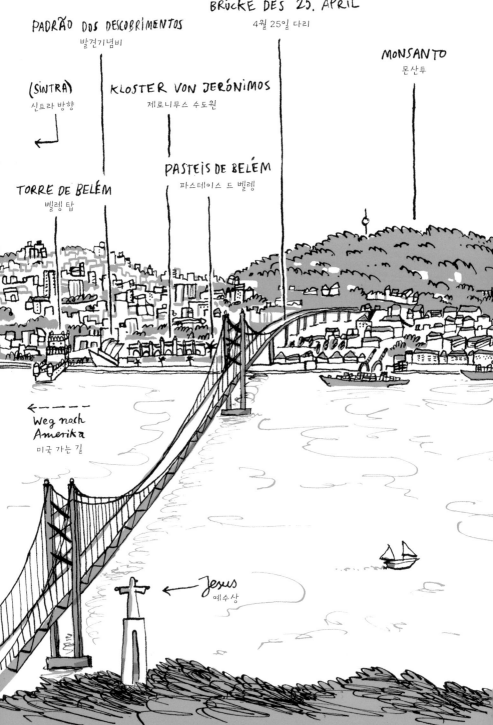

PADRÃO DOS DESCOBRIMENTOS
발견기념비

BRÜCKE DES 25. APRIL
4월 25일 다리

MONSANTO
몬산투

(SINTRA)
신트라 방향

KLOSTER VON JERÓNIMOS
제로니무스 수도원

PASTEIS DE BELÉM
파스테이스 드 벨렝

TORRE DE BELÉM
벨렘탑

Weg nach Amerika
미국 가는 길

Jesus
예수상

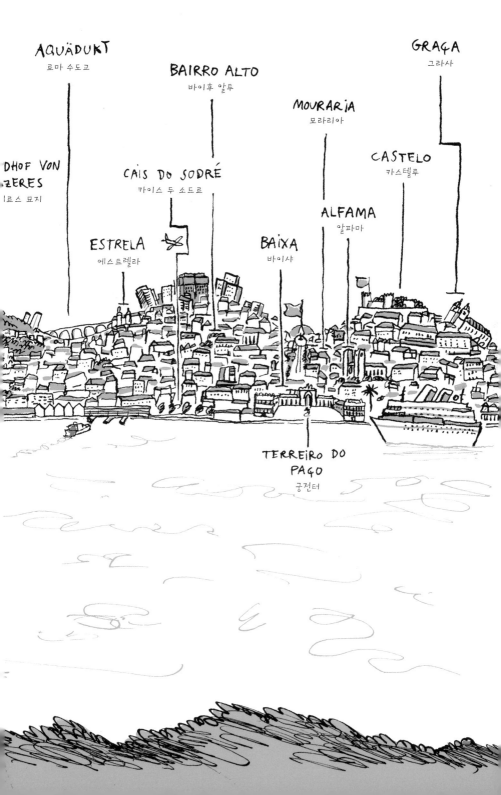

낯선 도시에 정착하려는데
아는 사람이 하나도 없을 때 해결 방법은 두 가지다.
하나는 비슷한 처지에 놓인 사람을 찾는 것이고
다른 하나는 그 도시, 도시 주민과 친구가 되는 것이다.

처음에는 리스본에서 가장 아름답기로 유명한 세뇨라
두 몬트 전망대Miradouro da Senhora do monte 근처에
작은 집을 빌렸다. 바다처럼 넓게 펼쳐진 강과
주택가가 한눈에 내려다보였다. 나는 그곳에서
어느 때보다 자주 저녁노을을 감상했고 하늘을 보며
구름의 움직임을 관찰했다. 하지만 생애 최고의 전망을
발아래 두고 있어도 행복하지 않았다.

리스본은 멋진 도시였지만 내게는 낯설기만 했다.
생소한 이곳에서 그들의 말조차 이해하지 못했다.
그 도시를 알고 싶으면 먼저 찾아 나서야 했다.
나는 높은 산에서 내려와 길도 모르는 도시의
좁고 구불텅한 골목으로 들어갔다.

어느 더운 저녁이었다.
날은 이미 어두워졌고 발은 아프고 갈 길은 먼데
어디에선가 파두 가수의 노랫소리가 들렸다.
관광객이 많이 찾는 레스토랑 안뜰에서 나는 소리였다.
나는 그 노랫소리를 따라가다가 음침한 골목에 들어섰고
유일하게 불이 켜진 곳을 발견했다. '탈류 Talho'라는
이름의 가게였다. 옛날에 정육점이었던 곳이리라. 간판 아래
'오픈 스튜디오 open studio'라고 쓰인 작은 글씨가 보였다.
안에서는 두 사람이 각자의 책상에 앉아 일하는 중이었고
세 번째 책상이 비어 있었다.

나를 위한 자리일까?

그 두 사람, 프레드 Fred와 콘스탄사 Constança는
탈류에 잘 왔다며 나를 반겨주었다.
이날부터 리스본은 나의 두 번째 집이 되었다.

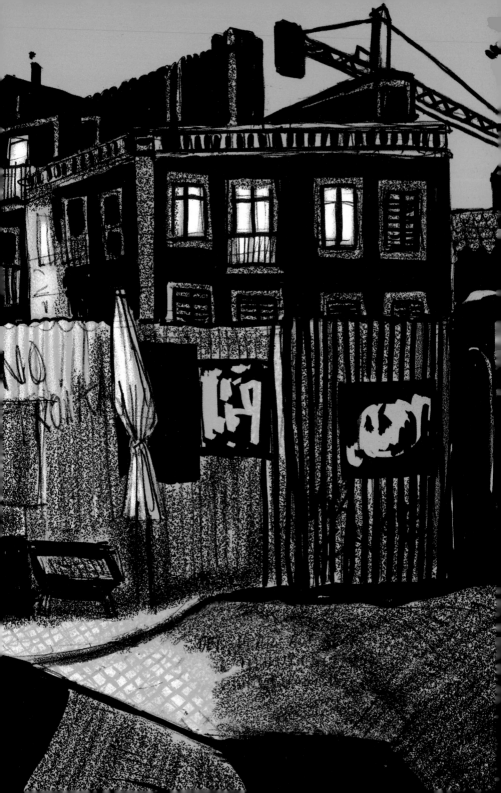

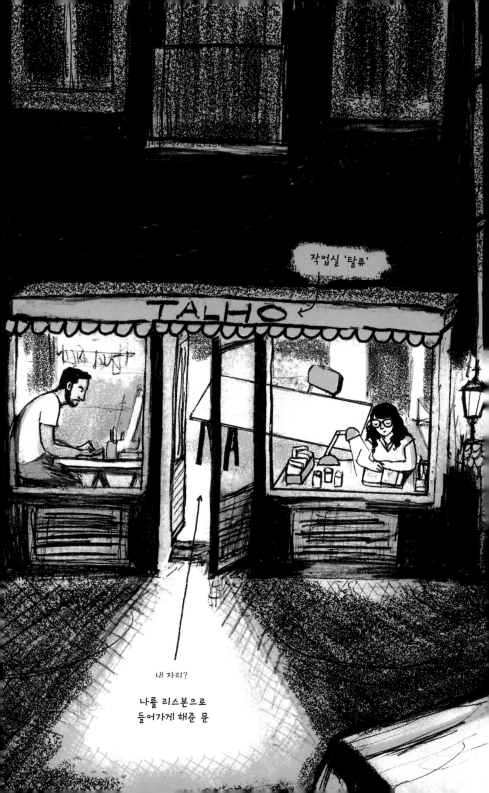

그래서 결론은
튼튼한 신발이 필요하다는 말씀!

리스본은 걸어서 탐구해야 하는 도시다.
가장 좋은 방법은 무작정 길을 나서는 것이다.
길 잃을 걱정은 하지 않아도 된다.
언제나 한쪽엔 강이, 반대쪽엔 산이 있으니까.
만약 길을 잃었다면 계단을 올라가서 모퉁이를 돌아보자.
집과 집 사이로 빛나는 테주강 Rio Tejo이 반길 것이다.
그러면 내가 선 곳이 어디인지는 별로 중요하지 않아진다.
오른쪽 다리 너머를 보라, 바다가 시작되고 있지 않은가.

언젠가는 도착할 것이다. 꼭 원래 가려던 곳이
아니어도 좋다. 중요한 건 거기까지 가는 여정이니까.
리스본에서는 전혀 예상하지 못한 일이 벌어지곤 한다.
시내를 걷고 있는데 갑자기 뭔가 길을 가로막거나
두 사람이 함께 지나가기에 비좁은 길이 나타난다.
그래서 늘 주의를 집중해야 한다. 그 과정에서
평소에는 미처 보지 못하던 것을 발견하기도 한다.

사실 이런 이동 방식은 매우 구식이다.
리스본이라는 도시도 마찬가지다. 실용적이지 못하고
기동성이 떨어지며 오르락내리락하느라 힘들다. 이곳은
사람과 당나귀를 위해 만들어진 도시다. 세그웨이segway*나
매연을 내뿜는 고카트gocart를 빌릴 생각이라면 다른 책을
찾아봐야 할 것이다. 길 잃고 헤매는 시간이 아까운 사람은
리스본을 일찌감치 포기하는 편이 좋다.

리스본은 지도 없이 다닐 수 있는 작은 도시다.
굽이굽이 골목이 이어지고 우연히 찾아낸 장소가 유명 관광지
못지않게 아름답다. 이곳에서는 용기 내는 사람이 반드시
보상받는다. 시선, 대화, 맛있는 음식, 슬픈 노래…….
곳곳에 숨어 있는 리스본의 마법과 마주하게 될 테니까.

✳ 일명 윗발동이라 부르는 일인용 교통 수단. 전기 모터로 구동한다.

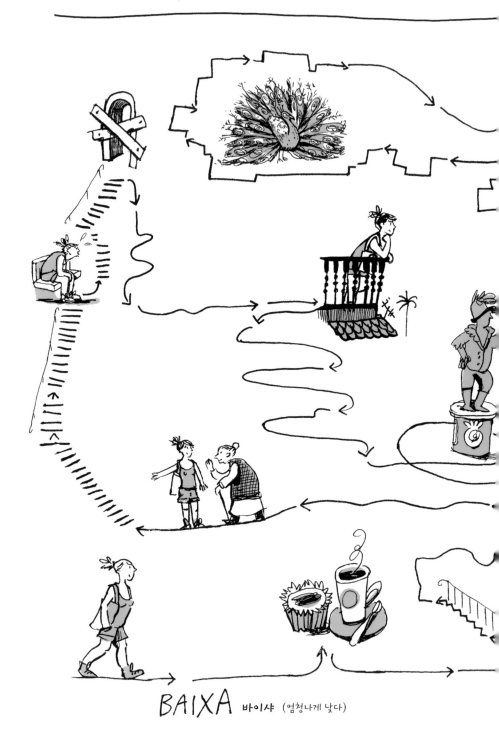

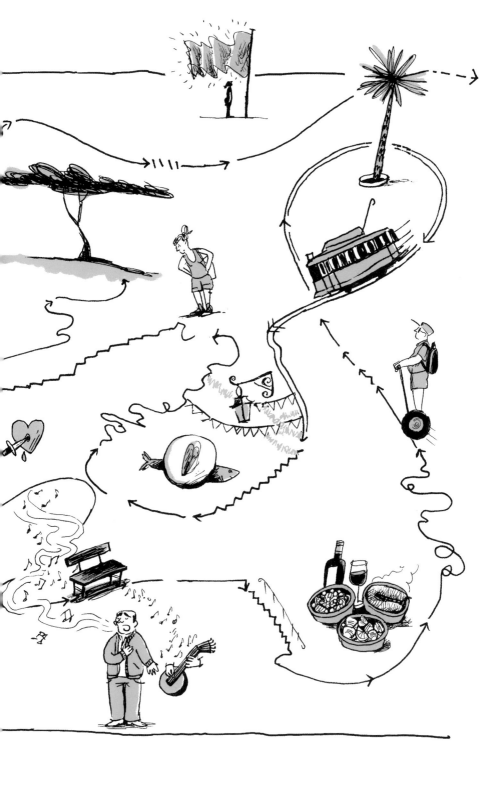

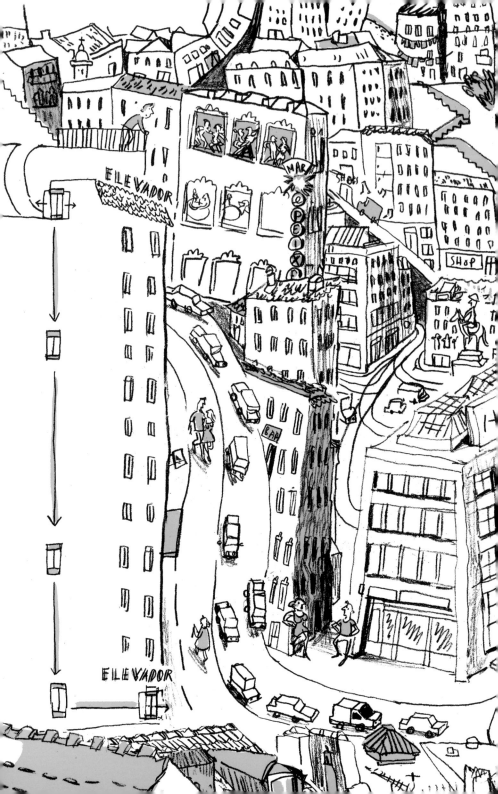

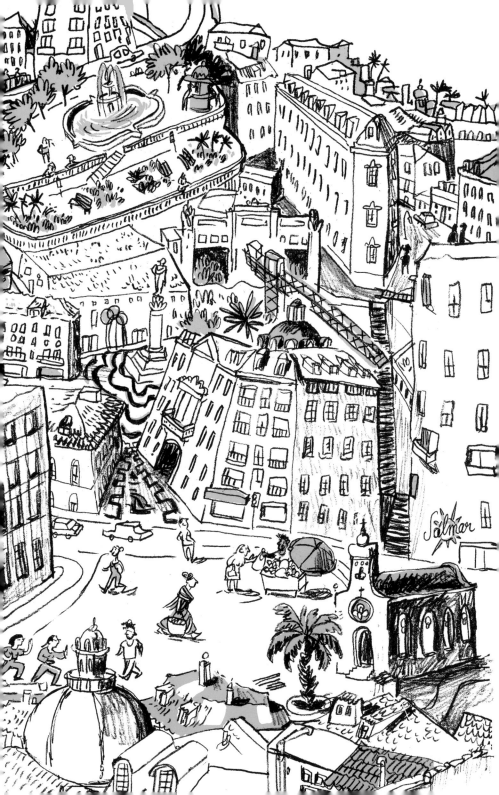

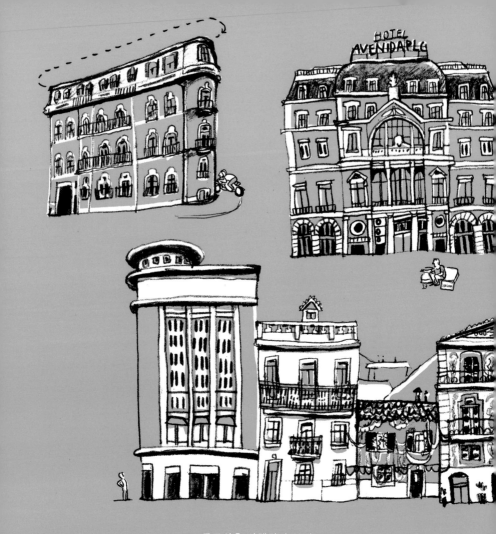

구도심을 산책하다 보면

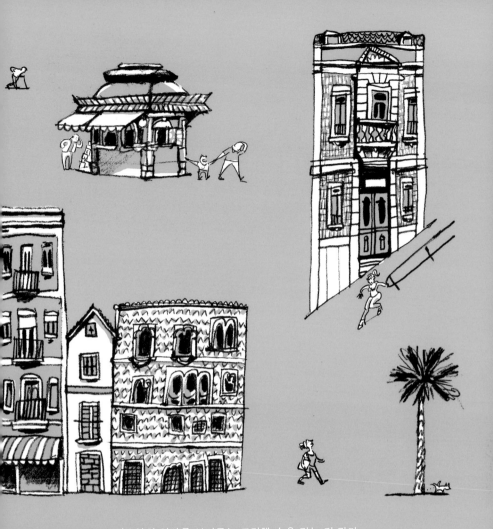

리스본의 역사를 보여주는 그림책 속을 걷는 것 같다.

보행자 도로는 여행자 도로에 가깝다.
그리고 신발로 밟기 아까울 정도로 예쁘다.
가끔은 걸어 다니는 용도가 아니지 싶은 길도 있다.
딱히 실용적이라고는 할 수 없지만 정말 아름답다.

하루의 시작은 역시 커피와 함께.
포르투갈 사람들도 마찬가지다.
리스본에서는 '비카bica'라고 부른다.
비카는 바에 서서 마시는 게 최고.

독일과 다르게 어디서나 저렴한 가격에
맛있는 커피를 즐길 수 있다.
커피는 사람들 틈에서 잠시 휴식을 취할
좋은 기회를 만들어준다.

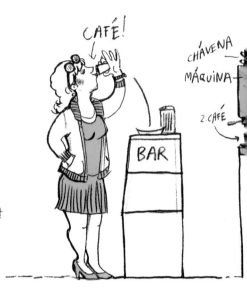

um bica = 에스프레소 한 잔

7.00	집에서 첫 번째 커피	← 우유 첨가
8.00	여유로운 출근길에	← 커피 + 미니 디저트
8.00	분주한 출근길에	← GALÃO + 정식 디저트 갈랑
10.00	커피 타임	**CAFÉ PINGADO** 우유를 한 방울 넣은 카페 핑가두
14.00	점심 식사를 마치고	디카페인 커피
17.00	오후 간식	**Meia de LEITE** 메이아 드 레이트 커피 반, 우유 반
22.30	저녁 식사가 끝나고 하루의 마무리	**CAFÉ com „CHerinho"** 약간의 술과 함께 카페 콩 셰리뉴

리스본에는
셀 수 없이 많은 종류의 커피가 있고
커피에 곁들일 달콤한 친구는 더 많다.

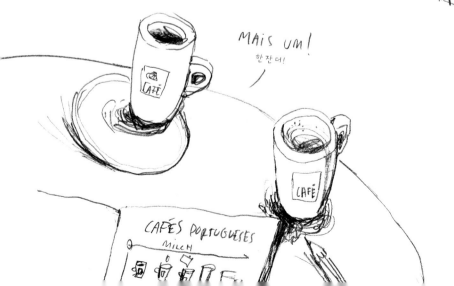

MAIS UM!
한 잔 더!

CAFÉS PORTUGUESES
MILCH

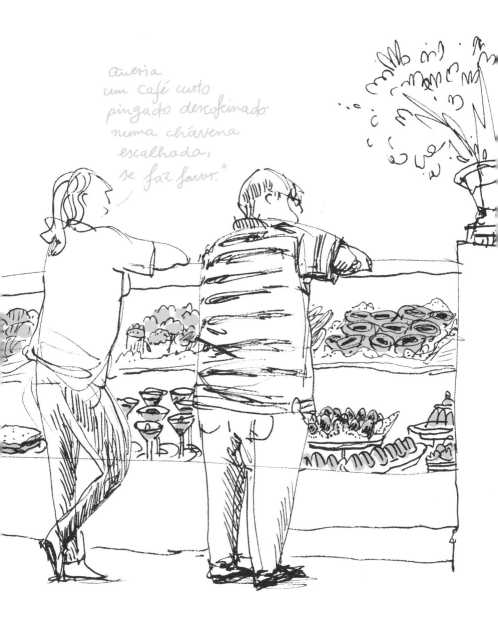

Queria
um café curto
pingado descafeinado
numa chávena
escalhada,
se faz favor. *

das gehört
einfach zum Café

커피 마실 때 빠질 수 없지!

Doçaria Conventual
Klösterliche Süßigkeiten:
맛있는 디저트

포르투갈의 유명한 디저트는 대부분 수도원에서 탄생했다.
수도원 수녀들은 중세부터 설탕과 달걀노른자를 이용해
'유혹의 맛'을 개발해왔다. 당시 설탕은 식민지에서 다량
들여와 늘 풍족했고 달걀노른자는 버리기 아까운 음식물
쓰레기였다. 와인을 정제하거나 수녀복에 풀을 먹이는 데
달걀흰자가 엄청나게 사용되었기 때문이다.
디저트 중에서도 도사리아 콘벤투아우 Doçaria Conventual는
오븐에 구워낸 감각 그 자체다.

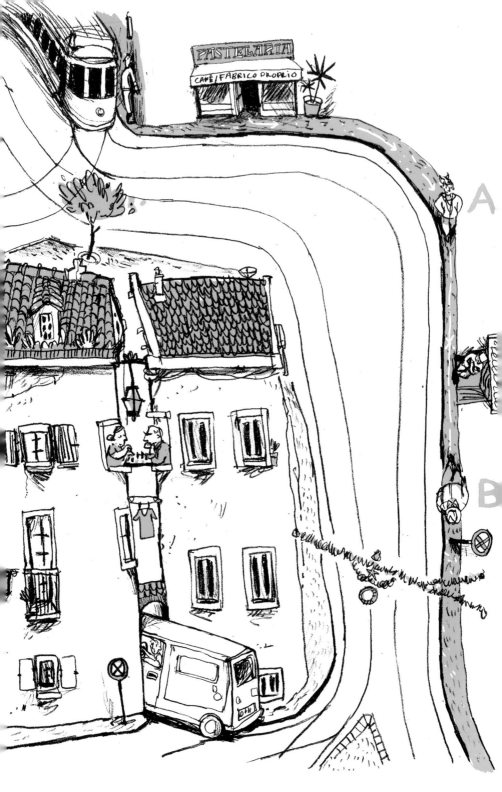

리스본의 길은 일부러 사람들을
마주치게 하려고 만들어놓은 길 같다.
멀찌감치 돌아서 피해가기에는 너무 좁다.

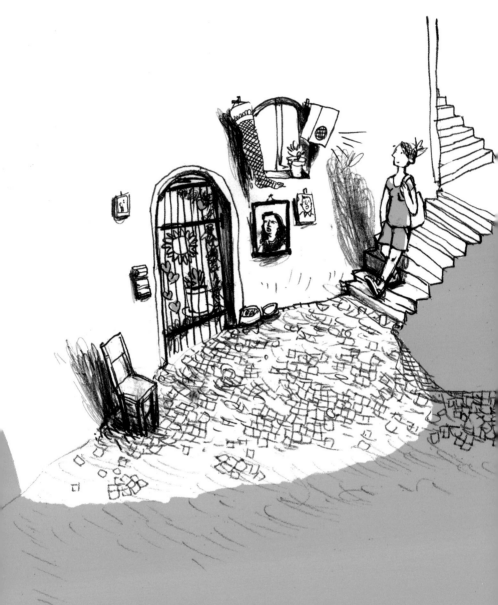

구도심은 집도 좁은 편이다.
아직 길가에 있는지
남의 집 마당에 들어와 있는지
종종 헷갈리곤 한다.

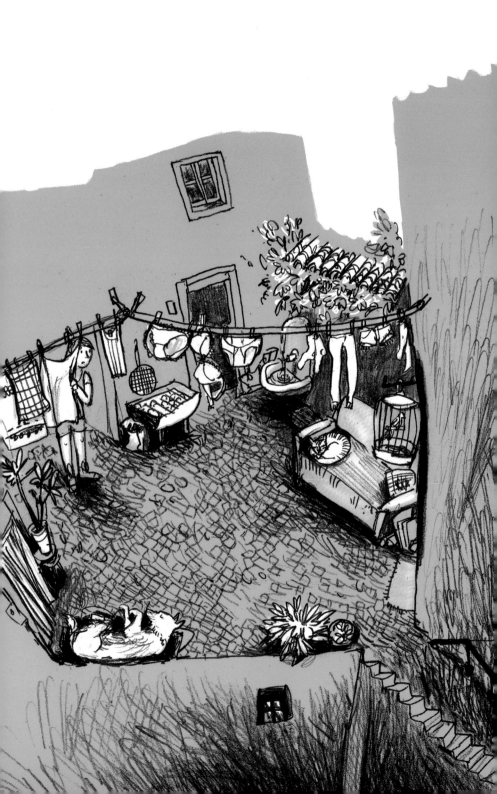

그러다 갑자기……

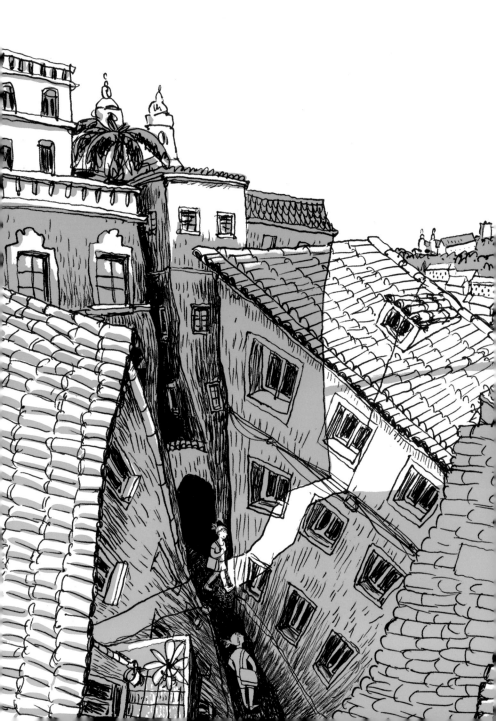

시야가 탁 트인다.

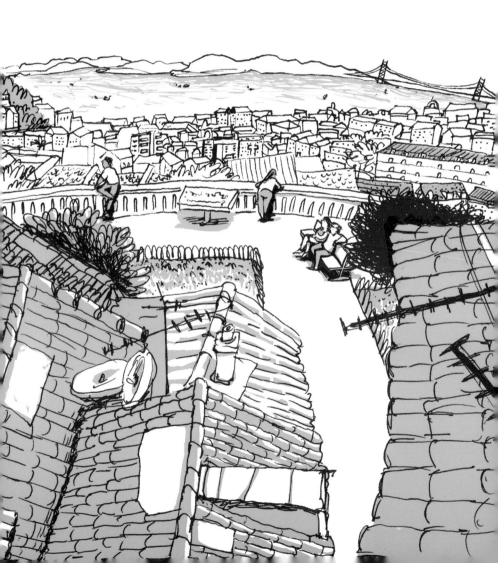

지붕이 한눈에 내려다보이는 전망대를 '미라도루miradouro'라고 한다.
리스본에서 최고의 전망은 존재하지 않는다. 미라도루 하나하나가 저마다
아름다움을 뽐낸다. 가장 좋은 시간대도 없다. 아무 때나 가도 최고다.

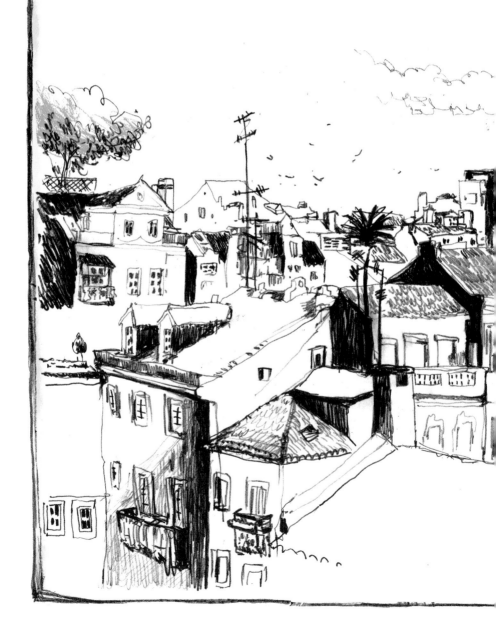

하지만 해 질 무렵 전망대에서 바다 쪽을 바라본다면 깨달을 것이다.
미라도루의 원래 뜻이 왜 '황금을 보다'인지.

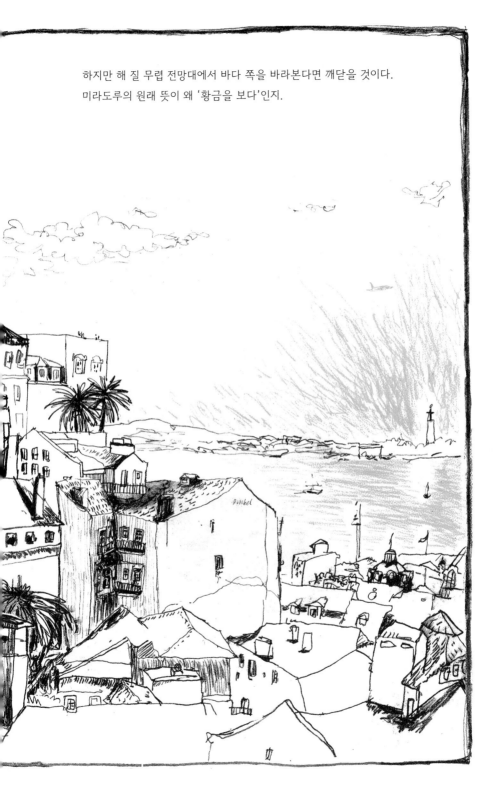

미라도루는 리스본에서 내가 가장 사랑하는 장소다.

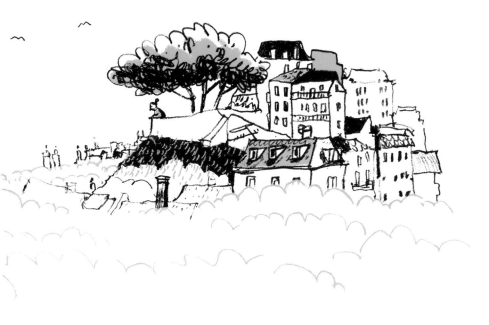

도시가 구름 위에 떠 있는 겨울에도, 심지어
바다가 육지 깊숙이까지 놀러오는 때에도.

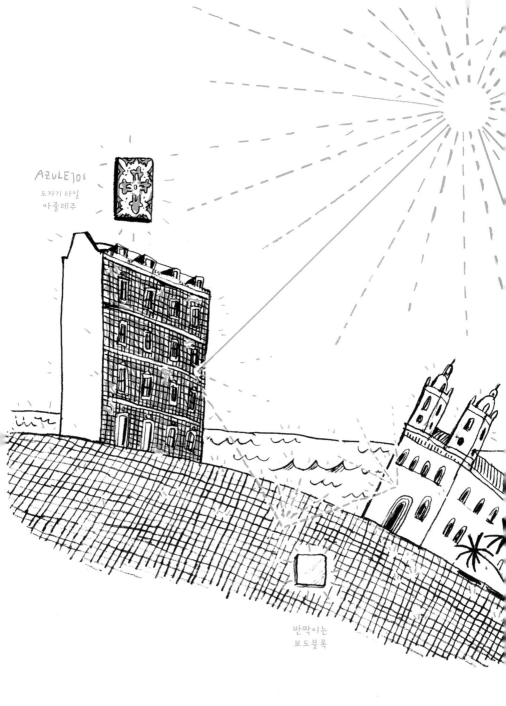

AZULEJOS
도자기 타일
아줄레주

반짝이는
보도블록

리스본의 빛은 세상 그 어느 곳과도 다르다.
내 눈에는 도시 전체가 반짝이는 것처럼 보인다.

대기권

크루제이루 두 술

리스본은 장구한 역사를 지녔다.
도시 구석구석에서 그 흔적과 마주한다.

유럽 끝자락에 위치한 나라

끝자락의 끝, 서쪽의 서쪽, 말하자면 세상의 끝이다.
그렇기 때문에 신세계의 시작이라고도 할 수 있다.
포르투갈에서 서쪽으로 계속 가면 망망대해가
펼쳐지다가 이윽고 아메리카 대륙에 닿는다.
리스본은 탐험선과 원정대의 출발점이었다.
유럽이 식민지를 정복하고 해외에서 물건을 들여오기
시작했을 때는 무역의 거점이었으며 유럽을 등지고
떠나는 사람들에게는 통과해야 할 관문이었다.
그리고 태평양을 건너온 사람들에게는 대륙에 올라와
처음 만나는 풍경이기도 했다.

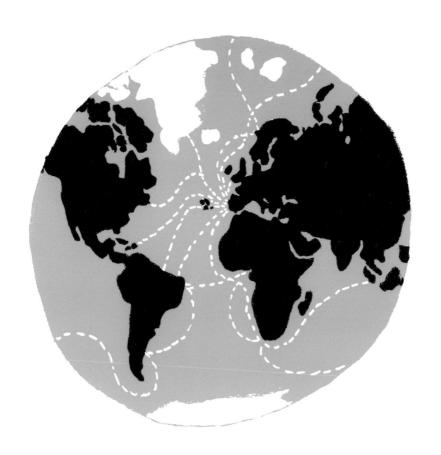

강대한 이웃 나라

포르투갈은 지형적으로 불리한 입지다. 왼쪽에는 거친
대서양이 물결치고 오른쪽에는 스페인이 삼면에서
꽉 틀어쥐고 있다. 초강대국 이웃 스페인은 포르투갈에게
언제나 위협적인 존재였다. 그래서 포르투갈 사람들은
넓은 바다로 나갔다. 그리고 '심 봤다'를 외쳤다.

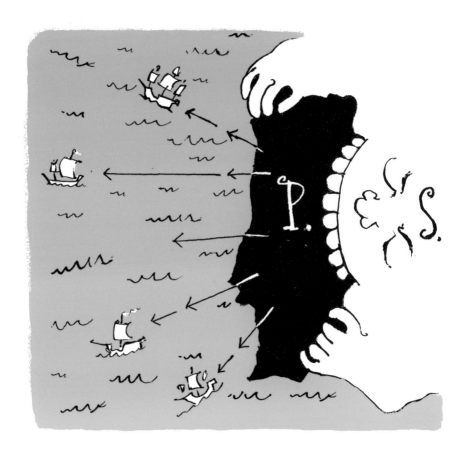

과대망상에 빠진 나라

1494년 스페인과 포르투갈은 둘이서 세계를 나눠 갖기로 했다.
선 하나로 지구를 양분해 왼쪽은 스페인이, 오른쪽은 포르투갈이
차지한 것이다. 인도 고아Goa, 중국 마카오Macau, 거대한 땅 브라질
그리고 아프리카 기니비사우Guiné-Bissau, 앙골라Angola, 모잠비크
Moçambique, 카보베르데Cabo Verde 등 많은 나라가 여기에 해당된다.

먼 바다로 여행하는 사람은 잘 먹어야 하는 법.
항해 민족 포르투갈인에게
바칼랴우Bacalhau 없는 삶은 상상할 수 없다.

바칼랴우는 소금에 절여 말린 건대구다.
이 생선은 맛이 좋을 뿐만 아니라 무척 실용적이다.
한번 말려놓으면 절대 부서질 염려가 없다.
과거 이곳 사람들은 배 안에 바칼랴우를 가득 싣고
지구의 반이 자신들의 몫이라고 믿으며 정복하러 나섰다.
이 말린 생선은 항해하는 동안 몇 달이고
보관할 수 있어 선원들을 먹여 살렸다.

돌처럼 딱딱해진 생선을 물에 담가 소금기를 빼면 다시
싱싱한 형태로 돌아오면서 육질이 쫄깃해지고 풍미가
더해진다. 이 과정을 직접 보지 않은 사람은 아마 상상하기
힘들 것이다. 바칼랴우는 포르투갈의 국민음식으로
지정됐는데, 전설적인 '1,001가지 바칼랴우 조리법'이
존재하는 이 나라에서는 절대 놀랄 일이 아니다.
그들은 바칼랴우를 '피엘 아미고Fiel Amigo'라고 부른다.
'충실한 친구'라는 뜻이다.

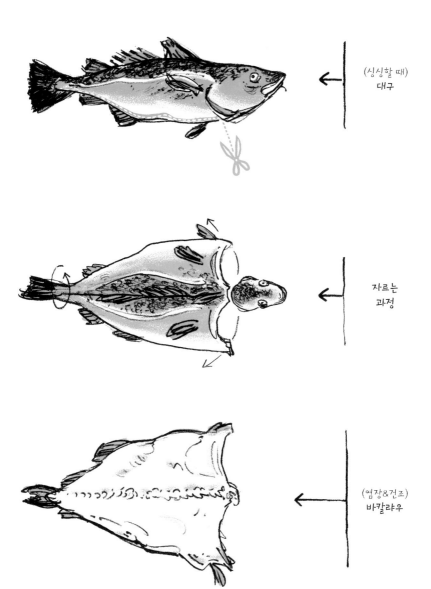

(싱싱할 때)
대구

자르는
과정

(염장&건조)
바칼랴우

항해에 나선 포르투갈은
하나둘 식민지를 정복하기 시작했고
배 한가득 신기로운 물건을 싣고 돌아왔다.
향신료, 금, 기이한 짐승 그리고 노예들······.
유럽은 그들의 전리품에 열광했고
포르투갈은 점점 더 부강해졌다.

목화솜

계피

앵무새

사람

칠리

커피

생강

외국

외국

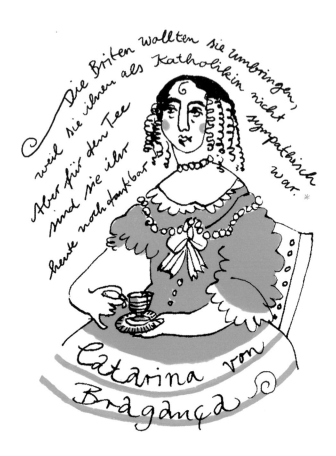

Die Briten wollten sie umbringen, weil sie ihnen als Katholikin nicht sympathisch war. Aber für den Tee sind sie ihr heute noch dankbar. ✽

Catarina von Bragança

카타리나 디 브라간사

포르투갈의 왕녀이자 잉글랜드 왕 찰스 2세의 왕비

✽ 영국인들은 그녀를 암살하려 했다. 가톨릭 신자라는 사실을 탐탁치 않게 여겼기 때문이었다.
하지만 그녀가 가져온 차만큼은 오늘날까지도 그렇게 고마울 수가 없다고 한다.

티(Tee)에 얽힌 T의 전설

포르투갈 사람들은 차를 즐겨 마시지 않는다. 아마도 기후
때문일 것이다. 하지만 차를 전파한 건 다름 아닌 그들이었다.
차는 유럽 전역으로 퍼져나가 센세이션을 일으켰다.
포르투갈의 한 공주가 차를 영국 궁정에 소개했다.
당시 차는 포르투갈어로 '차Chá'라고 불렸는데, 차를 떼어오던
인도에서 '차이Chai'라고 부르던 데서 기인했다. 유럽의 궁정에서는
차가 크게 유행했고 포르투갈은 차 혹은 티를 전 유럽에
보급하는 역할을 맡게 되었다. 차를 가득 넣은 상자에는
'물류 배송Transport'이라는 뜻으로 T자 소인을 찍었는데, 상자를
받아본 사람들은 뚜껑에 찍힌 글자를 보고 내용물의 명칭이라고
생각했다. 그래서 독일에서는 '테Tee', 네덜란드에서는 '테이Thee',
영국에서는 '티Tea', 프랑스에서는 '테Thé', 스페인에서는 '테Té',
이런 식으로 불리게 되었다는 것이다. 남중국에서
차를 '테Te'라고 부르던 데서 따왔다는 설도 있다.
하지만 그보다는 T의 전설이 더 재미있고 그럴 듯해 보인다.

하지만 차가 어떻게 해서 작은 주머니에 담기게 되었는지에 대해서는 이견이 없다. 한 포르투갈 상인이 있었는데 그는 영국 거래처에 차를 종류별로 소개하고 싶었다. 그래서 이동상 편의를 위해 작은 주머니에 차를 조금씩 넣어 거래처에 보냈다. 차를 받아본 영국인도 결코 바보는 아니었다. 그 뒤에 벌어진 일은 쉽게 짐작할 수 있다.

포르투갈은 식민지에서 실어온 물건을 유럽에 팔아 큰돈을 벌었다.
덕분에 리스본도 세계에서 가장 화려하고 강력한 도시로 성장했다.

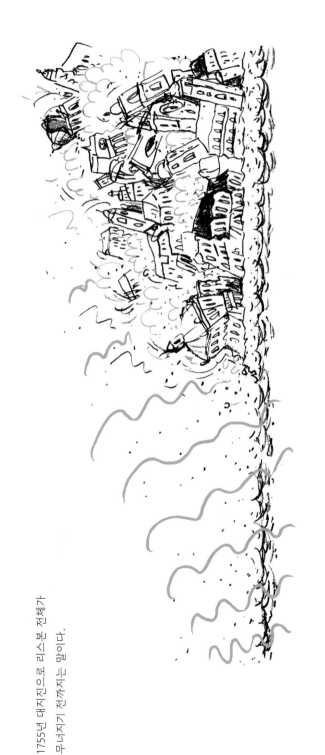

1755년 대지진으로 리스본 전체가

무너지기 전까지는 말이다.

그 여파로 지진해일이 몰려와

채 무너지지 않은 것들을 대서양으로 휩쓸어갔다.

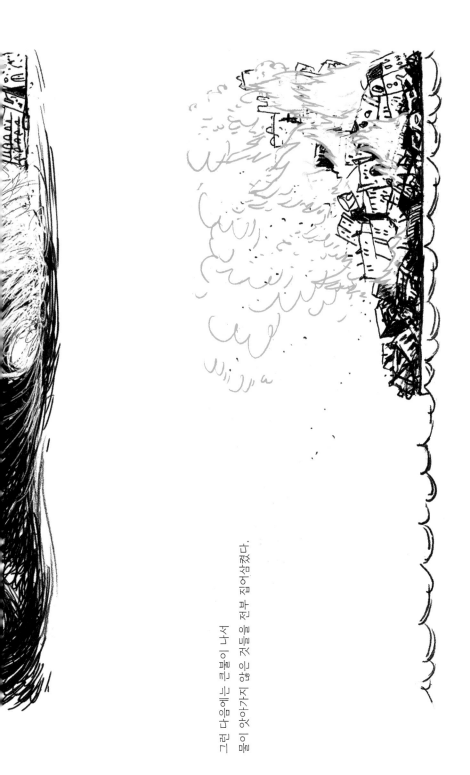

그런 다음에는 큰불이 나서
물이 앉아가지 않은 것들을 전부 집어삼켰다.

그러나 알파마 Alfama의 홍등가만은 무사했다고 한다.

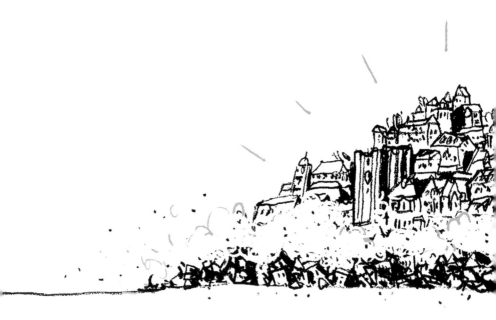

진원지 근처에 위치한 나라

리스본에 처참한 지진이 일어난 날은 하필 가톨릭
교회의 대축일인 만성절, '성인의 날All Saint's Day'이었다.
모든 성인을 흠모하고 찬미하기 위해 교회에 켜둔
초들이 엄청난 화재를 불러왔고, 당시 리스본 시민의
3분의 1이 죽었다. 도시는 거의 초토화되었다.
그 잔해가 영국과 아프리카 해안까지 떠밀려올 정도였다.
이 일은 유럽 전체를 혼란에 빠뜨렸을 뿐만 아니라
'공평하신 하느님'에 대한 믿음마저 뒤흔들었다.
이에 프랑스 사상가 볼테르Voltair는 물음을 던졌다.
"그 자체가 정의인 신, 인간을 자식처럼 사랑하여
재능을 주고 또 그들의 머리 위로 온갖 재앙을
쏟아붓는 신을 과연 어떻게 생각해야 할 것인가?"✳
유럽은 이미 계몽주의 시대를 맞고 있었다.

✳ 리스본 지진이 일어난 뒤 볼테르가 프랑스 사상가이자 소설가
장자크 루소Jean-Jacques Rousseau에게 보낸 시구

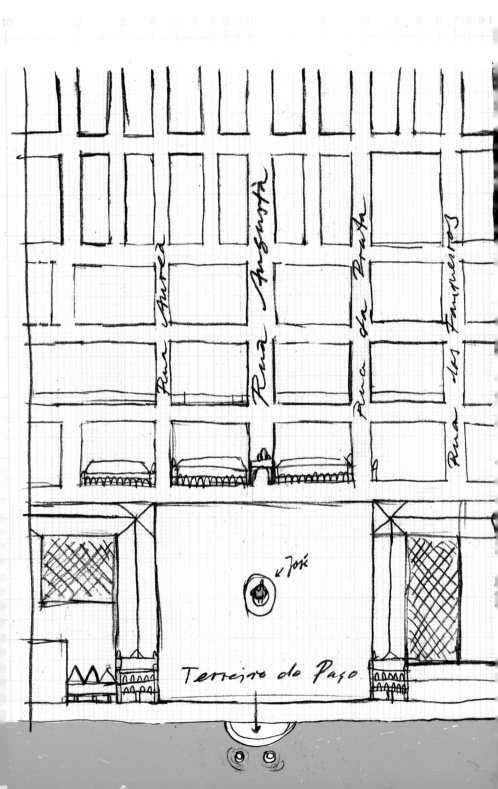

Rua Áurea

Rua Augusta

Rua da Prata

Rua das Farqueiros

← José

Terreiro do Paço

재난 구조와 도시 재건을 맡은 사람은 오늘날 폼발 후작
Marquês de Pombal으로 알려진 재상 세바스티앙 조세 드
카르발류 이 멜루 Sebāstiao José de Carvalho e Melo. 뼛속까지
계몽주의자이자 실용주의자였던 그는 짓밟힌 구도심을
격자 모양의 아름다운 대로로 새롭게 일으켜 세웠다.
나중에 도시설계가 바론 하우스만 Baron Haussmann이 프랑스
파리를 위해 이 구획을 모방했다. 오늘날 리스본의 아름다움은
폼발 후작에게 많은 빚을 지고 있다. 새로 만든 대로는 마차가
다니고 군대가 행진하고 자동차가 다닐 수 있을 만큼 넓었다.
폼발 후작이 아니었다면 이곳의 꼬부랑길이 '현대적 도시계획'에
길을 비켜주는 일은 빨라봤자 지난 세기에나 일어났을 것이다.

코메르시우 광장 Praça do Comércio은 약 300년 전
무너진 궁전이 여기 있었기에 오늘날까지도 비공식적으로
'테헤이루 두 파수 Terreiro do Paço', 즉 궁전터로 불린다.
리스보에타스 Lisboetas [*] 들은 자신들의 역사에 관심이 많다.

마비 직전까지 갔던 나라

1932년 포르투갈에서는 유럽 역사상 가장 긴 독재가 시작되었다.
안토니우 드 올리베이라 살라자르António de Oliveira Salazar*
치하의 '이스타두 노부Estado Novo'다. 그는 국민을 억압하고
음악Fado, 신앙Fatima, 축구Futebol로 마비시키는 우민 정책을 썼다.

정당성을 내세울 수 없었던 나라

1960년 국제연맹은 식민지 시대는 지나갔다고 선포했다.
아프리카에 있던 포르투갈의 식민지들도 독립을 요구했다.
이에 살라자르는 전략적으로 아무 전망이 없는
잔인한 전쟁을 시작했다. 전쟁은 15년 동안 지속됐고
수천 명의 목숨을 앗아갔다. 독재의 비극적인 결말이었다.

* 36년 동안 총리로 재임하며 독재 체제를 구축했다.

새 시대를 향해 가는 나라

1974년 4월 25일 청년 장교들이 쿠데타를 일으켰고
단 하루 만에, 단 한 발의 총성도 없이 독재정권이 무너졌다.
기쁨에 들뜬 리스본 사람들은 군인들에게 카네이션을
나눠주었다. 그래서 '카네이션 혁명'이라고도 부른다.
독재가 끝날 무렵 포르투갈은 유럽에서 가장 가난한
나라 가운데 하나였다. 그러나 그 뒤로 엄청난 속도로 발전을
거듭하며 이웃 나라들과 같은 유럽 강대국 대열에 합류했다.
그리고 지금, 포르투갈은 다시 위기를 맞았다.
모두들 신용, 대출, 유로에 대해 말한다.

„Olh' m'nina!
seg'rand'o LÁP'x direit'
desenha-s'mlhor!,,

오른손으로 그리는 게
더 잘 그려질 걸?

„HÄ?!
O QUÉ?"

뭐라고?

언어와 말

포르투갈어는 매우 특이한 언어다. 입을 다물고 말한다고나 할까.

입을 다물고

입을 벌리고

„....GAD.” (OBRIGADA)

„OBRIGAAADA!”

포르투갈

브라질
(브라질식 포르투갈어)

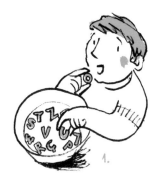

„Sĩ” (SIM-JA)
예

„Nẽũ” (NÃO-NEIN)
아니오

포르투갈 사람들은 모음을
아침 식사로 즐겨 먹는다.

씹지 않고
꿀꺽 삼킨다.

그중 몇 개는
코로 말할 때 쓴다.

특히 '엑설런트'를 발음할 때
다른 언어와 포르투갈어에서 그 차이가 확연하다.

„exelent!"
엑설런트!

영어

„EXELÃNTƏ!"
엑셀랑트!

프랑스어

„exthelente!"
엑스텔렌테!

스페인어

„-schlent-"
-셀렌트-

포르투갈어

유쾌한 대화를 나누기 위해 필요한 기본 어휘.
알아두면 그럴 기회는 자주 생기는 편이다.

Entao?　　　　　　　Tudo bem?
어때?　　　　　　　　잘 지내니?

Mais ou menos.
그럭저럭. / 별 일 없어. / 그저 그렇지, 뭐.

Pois!? / Poise!
아, 그래, 그럼 그럼, 알겠다. / 그렇지! 내 생각도 그래.

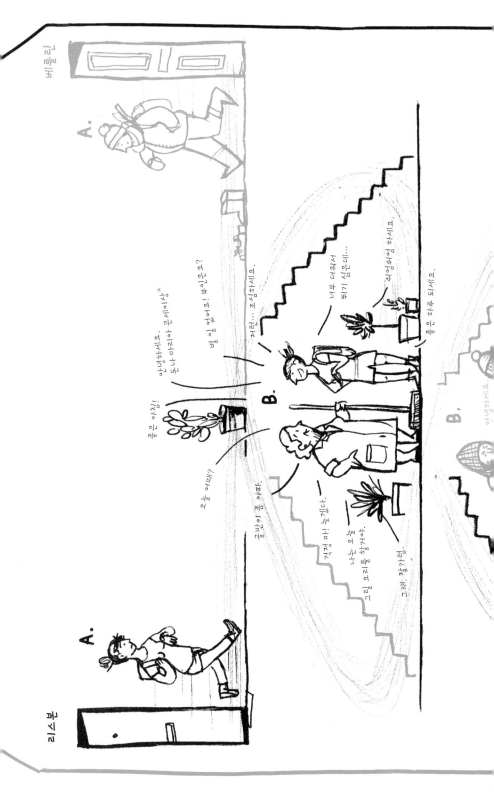

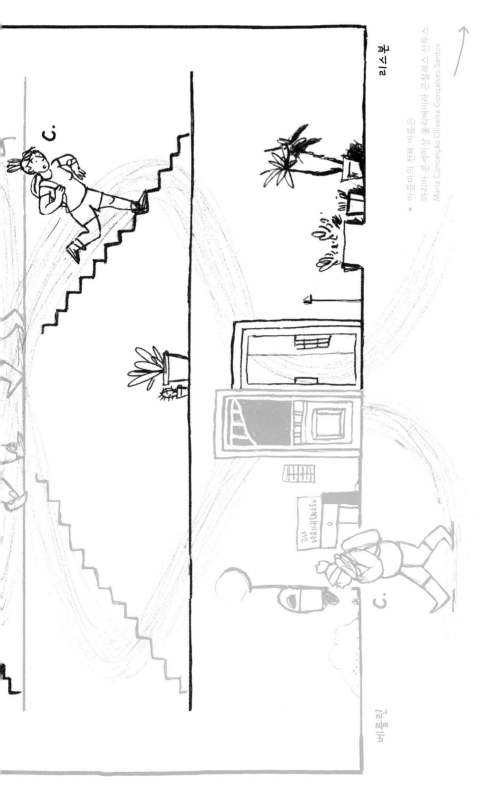

c.

c.

베를린

* 줌마의 전체 이름은
마리아 콘세이상 올리베이라 곤잘레스 산투스
Maria Conceição Oliveira Gonçalves Santos

포르투갈 사람들은 이름이 엄청나게 긴 경우가 종종 있다.
어떤 성을 물려줄지 부모가 결정하기 때문이다.

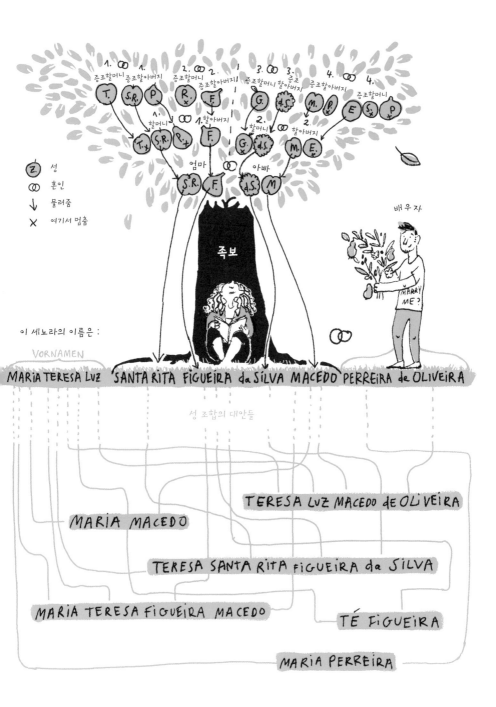

아기 이름을 지어야 한다면, 가족 모두
나서서 돕는다. 포르투갈에서는 여자 이름에
마리아가 빠지는 일이 없다. 가끔은
남자 이름에도 들어가는데 예를 들면 이렇다.

마리아 조우앙(요하네스 마리아)
마리아 두 마르(바다의 마리아)
마리아 콘세이상(수태의 마리아)
마리아 두 로사리우(묵주의 마리아)
마리아 두 도레스(고난의 마리아)?!
마리아 세레자(체리 마리아)

마리아의 애칭은 마리아지냐Mariazinha,
'작은 마리아'라는 뜻이다.

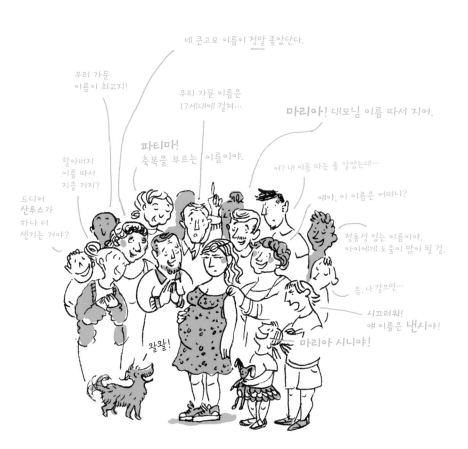

포르투갈에서는 가능한 모든 것을
작고 귀엽게 표현한다. 이름에만
애칭이 있는 것이 아니라는 말씀.

자음 + inho/a

Konsonant + *inho/a*

모음 + zinho/a

Vokal + *zinho/a*

세르베자 Cerveja

작은 맥주 병은
세르베자지냐Cervejazinha가 아닌
그냥 '미니'라고 하면 된다.

오브리가두 – 오브리가디뉴
Obrigado – Obrigadinho

이건 조금 고맙다는 게 아니라
애교 섞인 고마움이다.

베이주 Beijo

이건 뽀뽀. 그란드 베이지뉴
Grande Beijinho를 보낸다고 하면
작은 뽀뽀를 많이 보낸다는 뜻.

사르디냐 Sardinha

이건 정어리를 뜻하는 말이다.
그렇다면 '작은 정어리'는
사르디냐지냐Sardinhazinha라고
해야 할까?

그러다 가끔 고향이 그리워진다면
사우다디냐 Saudadinha를 느낀다고…….

"사우다드, 이 느낌을 아는 사람은
포르투갈 사람뿐이리.
진정한 뜻을 알고 부르는
유일한 민족이기에."

Saudades, só portugueses
Conseguem senti-las bem.
Porque têm essa palavra
Para dizer que as têm.

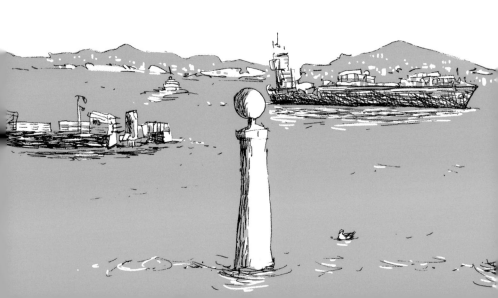

사우다드, 심장을 후비는 칼처럼

포르투갈에서 가장 유명한 시인
페르난두 페소아 Fernando Pessoa의 말이다.
아마 그 또한 우울하기로도 둘째가라면 서러울 듯.

사우다드는 '세상에서 가장 아름다운 단어
Die schönsten ABC der Welt' 목록에 올라 있는 말로
독일어의 '고향Heimat'처럼 번역이 힘들다.
사우다드는 어떤 사물이나 사람에 대한 그리움,
지나간 것 혹은 미래에 다가올 어떤 것에 대한 동경이다.
그리고 그리워하는 대상에 영영 닿지 못하리라는
예견 때문에 멜랑콜리이고 비애이자 애상이다.

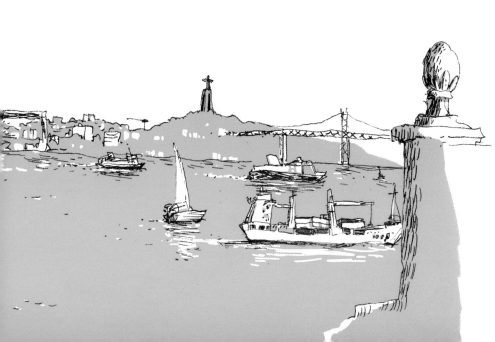

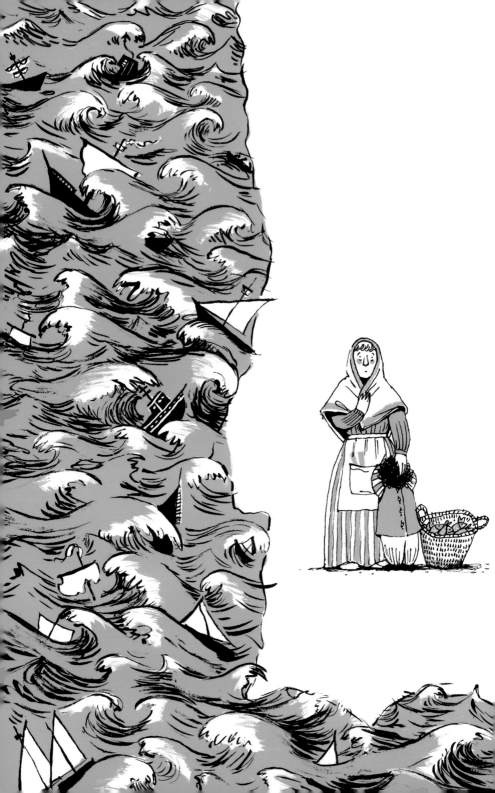

포르투갈은 영토 절반 이상이 바다에 둘러싸여 있다.
바닷가 마을 사람들은 물고기를 잡아서 먹고 살았다.
하지만 대서양은 잔인한 고용주라 바다로 나갔다
돌아오지 못하는 사람도 많았다. 죽음이 일상의
한 부분을 차지하면 사람들은 떠나간 이를 조용히
애도하며 산사람의 무사 귀환을 빈다. 어부는 생계를
위해 바다로 나가야 하고 바다는 타협을 모른다.
그래서 언제부터인가 운명이라는 것에 순응하게
되었을 것이다. 운명은 포르투갈어로 '파두'라고
한다. 포르투갈의 민속음악도 그렇게 불린다.

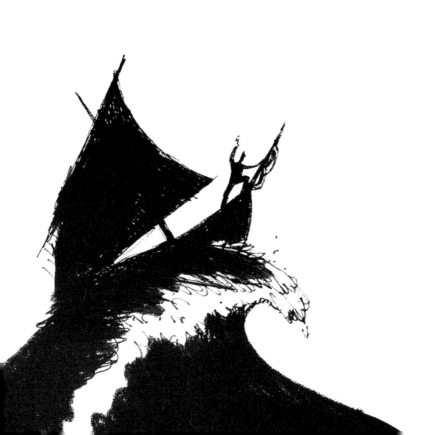

파두는 노래가 된 사우다드다.
뚝심 있고 우울한 면에서 닮았다.

다음 노래는 시인 다비드 모랑페레이라 David Mourão-Ferreira에게서
시작되었는데, 프랑스 영화 〈과거를 가진 애정 Les Amants du Tage〉
(1954)에서 '파두의 여왕' 아말리아 호드리게스 Amália Rodrigues가
불러 유명해졌다. 사랑하는 남자를 바다에 보내고 그의 생사를
알지 못해 불안해하는 젊은 여인이 등장한다.

검은 돛배

아침에 제일 먼저 드는 생각,
헝클어진 내 모습에 당신이 실망하진 않을지.
모래밭에 축 늘어진 채 두려움에 떨며 눈을 떠요.
그러나 당신의 눈은 그렇지 않다고 말하네요.
그제야 내 마음속에 한 줄기 햇빛이 듭니다.
문득 절벽에 꽂힌 십자가가 보여요.
그리고 빛 속에 넘실거리는 당신의 검은 돛배,
펄럭이는 돛 사이로 내게 손을 흔드는 당신.
바닷가에 나온 노인네들은
당신이 영영 돌아오지 않을 거라 하네요.
말도 안 돼…… 말도 안 돼!
내 사랑, 난 알아요, 당신은 떠난 적이
없다는 것을. 모든 게 그렇다고 말하잖아요.
당신은 여기 있다고, 여기 내 곁에.
유리창에 모래를 뿌려대는 폭풍우 속에
꺼져가는 불 위에서 치직 소리를 내는 물방울 속에
물 빠진 모래사장을 달구는 태양빛 속에
내 마음속 깊은 곳에서 당신은
언제나 나와 함께 있어요.
난 알아요, 당신은 떠난 적이 없다는 것을.

 아말리아 호드리게스가 부른 파두
〈검은 돛배 Barco Negro〉(1955)

Barco Negro

De manhã, que medo que me achasses feia,
acordei tremendo deitada na areia.
Mas logo os teus olhos disseram que não!
E o sol penetrou no meu coração.
Vi depois numa rocha uma cruz
e o teu barco negro dançava na luz···
Vi teu braço acenando entre as velas já soltas···
Dizem as velhas da praia que não voltas.
São loucas ··· são loucas!
Eu sei, meu amor, que nem chegaste a partir,
pois tudo em meu redor me diz que estás sempre comigo.
No vento que lança areia nos vidros,
na água que canta no fogo mortiço,
no calor do leito dos bancos vazios,
dentro do meu peito estás sempre comigo.
Eu sei, meu amor, que nem chegaste a partir.

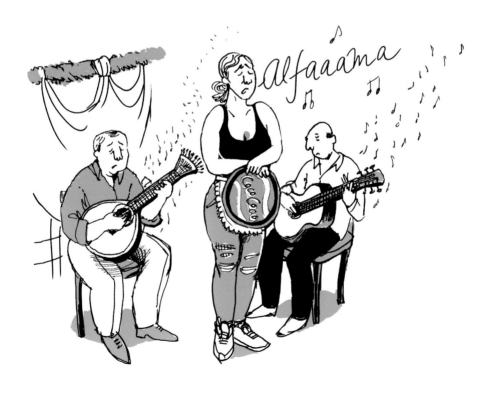

파두는 리스본의 거리에서 생겨났다. 처음에 이런
노래를 부른 사람은 마리아 세베라Maria Severa라는
창녀였고 세계적으로 유명해진 건 부두에서 오렌지를
팔던 가난한 소녀, 아말리아 호드리게스 덕분이었다.
파두는 서민의 목소리다. 부두 노동자, 생선 장수,
창녀들의 거친 삶, 그네들의 가난과 동경이 담긴 이야기다.

오늘날에는 관광객을 상대하는 레스토랑이나
구도심의 작은 술집에서 들을 수 있다. 이런 작은 술집을
'타스카Tasca'라고 하는데 대개 저렴한 가격대의 와인과
생선구이를 판매한다. 타스카에서는 주인, 가수, 종업원 모두가
친척이거나 한 동네에 살 것 같은 분위기가 느껴지곤 한다.
어느 순간 조명이 어두워지고 사람들 사이의 대화가 잦아들면
("쉿, 조용히 해. 파두 시작한다.") 파두 가수가 일어서거나
종업원이 앞치마를 벗고 노래를 부르기 시작한다.

파두를 듣고 마음이 움직이지 않는다면
사람이 아니라 목석일 것이다.

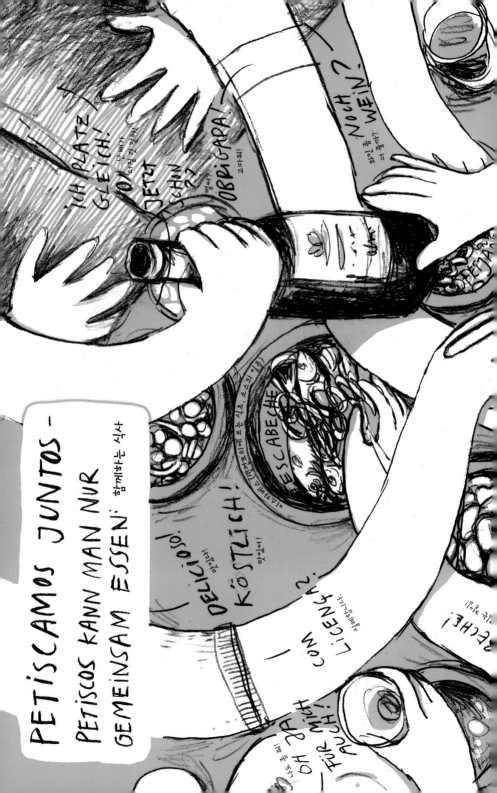

파두에는 좋은 음식과 포르투갈 와인이 빠질 수 없다.
여기서 음식이란 '함께하는 식사'를 뜻한다.
포르투갈어로 페치스카르petiscar, 페치스쿠스petiscos를
먹는다는 의미다. 페치스쿠스는 덥거나 차게 먹는
다양한 음식을 말한다. 이런 자리에는 사람이 많을수록 좋다.
더 다양한 페치스쿠스를 주문할 수 있고, 더 재미있기 때문이다.
다 함께 먹을 때 음식이 맛있는 건 말이 필요 없는 진리다.
페치스쿠스 중에서 가장 볼만한 건 쇼리수 아사두Chourico Assado,
식탁에 불을 피워놓고 구워 먹는 파프리카 소시지다.

포르투갈에서 음식은 무척 중요하다.
사람들은 음식을 통해 모이고 그 자리에 기꺼이
시간을 투자한다. 음식에는 이 땅의 역사도 담겨 있다.
아랍인이 가져온 시럽과 아몬드, 식민지에서 온
계피와 커피, 프랑스 식문화의 영향, 수도원에서 만든
맛있는 디저트, 바다와 뜨거운 여름, 서민들의 삶이
고스란히 녹아 있다.

포르투갈 요리는 무척 순수하다. 천연발효 빵, 올리브 기름,
천일염. 재료 본연의 맛을 내는 필수 재료 몇 가지 외에
들어가는 것이 별로 없다. 여기에는 다음과 같은 풍문이 돌았다.
과거 포르투갈은 식민지에서 가져온 향신료를 팔아 부자가 되었다.
향신료는 유럽에서 엄청난 인기를 누렸는데, 보관 기술이 부족해
점점 상해가는 식재료의 맛을 향신료가 덮어주었기 때문이었다.
하지만 포르투갈인에게 향신료는 파는 물건에 불과했다.
정작 그들은 신선한 음식을 먹었다.

어쩌면 당연한 일이었을 것이다. 주위에 음식과 재료가
넘쳐나니까! 특히 포르투갈 생선은 세계 최고 품질을 자랑한다.
과일과 채소는 햇빛을 듬뿍 받으며 자라고 산에서는 좋은
품종의 포도가 자란다. 페치스쿠스에는 당연히 포르투갈 와인을
곁들이는데, 엄청나게 저렴하다. 때로는 맥주를 마시기도 한다.
그리고 입가심은 포트와인vinho do Porto으로.

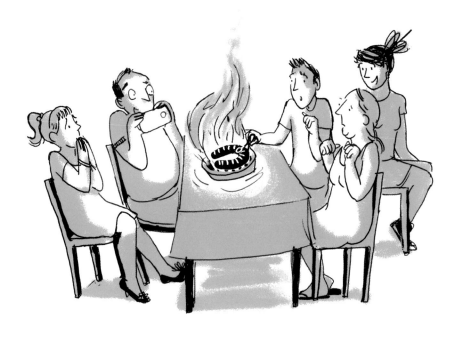

포르투갈에는 맥주 종류가 크게 두 가지라고 할 수 있다.
이거 아니면 저거. 반면 포트와인은 거의 과학 수준이다.

포트와인은

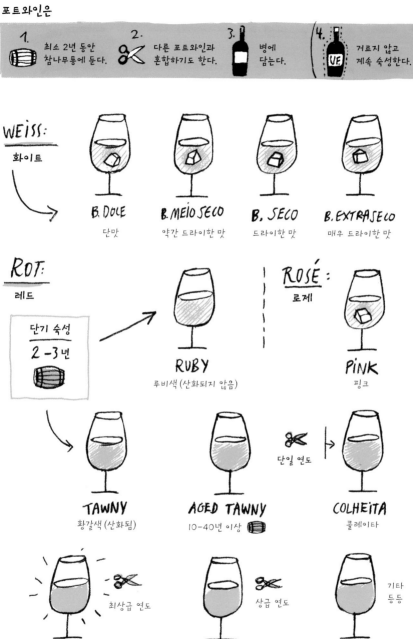

1. 최소 2년 동안 참나무통에 둔다.

2. 다른 포트와인과 혼합하기도 한다.

3. 병에 담는다.

4. 거르지 않고 계속 숙성한다.

WEISS:
화이트

B. DOCE
단맛

B. MEIO SECO
약간 드라이한 맛

B. SECO
드라이한 맛

B. EXTRA SECO
매우 드라이한 맛

ROT:
레드

단기 숙성
2-3년

RUBY
루비색 (산화되지 않음)

ROSÉ:
로제

PINK
핑크

TAWNY
황갈색 (산화됨)

AGED TAWNY
10-40년 이상

단일 연도

COLHEITA
콜레이타

최상급 연도

VINTAGE
12-100년 이상

상급 연도

Late Bottled Vintage
4-6년 사이 늦게 병입

기타
등등

VINTAGE CHARACTERED
3년 숙성 후

포르투갈은 유럽에서 가장 인기 있는 휴가지 중 하나다.
이곳에는 매년 인구의 두 배가 넘는 2,500만 명이 몰려온다.
그리고 그 수는 점점 늘어나는 추세다.
경제 위기 이후 관광업은 이 나라의 가장 큰
수입원이 되었고 따라서 리스본도 변하고 있다.

빈민이 대대로 터를 잡고 살아온 빈민촌이자 위험 지역,
도심 한복판의 알파마 Alfama와 모라리아 Mouraria도
관광지로 새로이 각광받기 시작했다. 모라리아 지구
옆에 위치한 인텐젠트 Intendente 지구는 얼마 전까지만 해도
리스본에서 가장 소문이 나쁜 곳이었다. 비좁은 골목과
다 쓰러져가는 건물에 빈민, 이주노동자, 창녀,
마약 딜러들이 모여 살았다. 그러나 현재
인텐젠트 광장 Largo do Intendente에는 글루텐을
함유하지 않은 유기농 빵을 굽는 가게와 건강한
두유라테를 마실 수 있는 금연 카페가 줄지어 있다.

2011　　　Alfama　　　2014
알파마

닥터 소사 마르틴스Dr. Sousa Martins,
리스본의 유명한 의사였고 1897년 사망했다.
그러나 그의 처방은 오늘날까지도 이어진다.

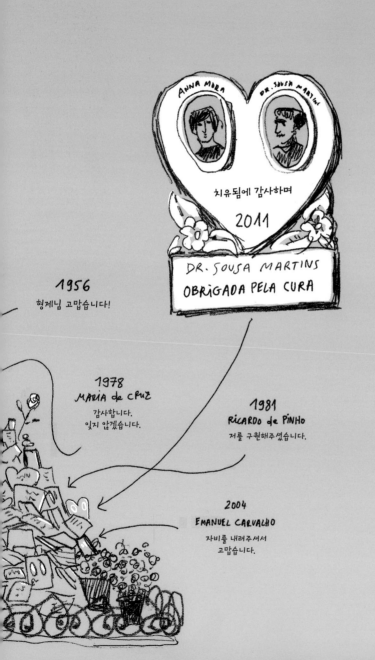

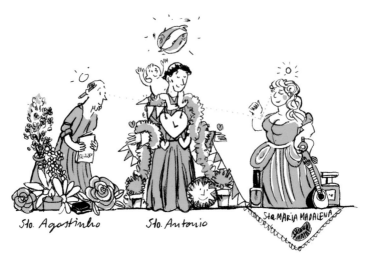

산투 아고스치뉴
삽화가를 위한 성인

산투 안토니우
리스본의 가장 중요한 성인,
특히 연인들과 정어리의 수호성인

산타 마리아 마달레나
특히 창녀, 조향사,
네일 아티스트의 수호성인

매우 가톨릭적인 포르투갈

인간이 가혹한 운명을 타고나고 신이 너무 고지식하다면
성인에게 말 좀 좋게 해달라고 청탁을 넣을 수 있으리라.
더군다나 필요에 따라 온갖 성인이 다 있으니 얼마나 편한가.
리스본의 수호성인은 상 빈센트São Vicente다. 그러나
가장 중요한 성인은 산투 안토니우Santo António다.
이 도시의 가장 큰 축제는(오, 기적을!) 성인들에게 바쳐진다.
그래서 축제 이름도 '페스타 두스 산투스 포풀라르스Festa dos
Santos Populares' 즉 국민 성인 축제, 줄여서 '산투스'라고 한다.
도시는 6월 내내 거대한 축제장이자 흥분의 도가니로 변한다.

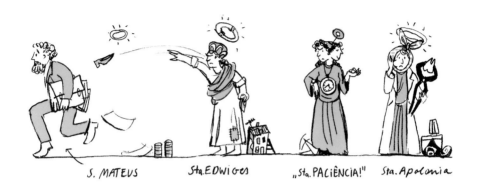

상 마테우스
은행원의 수호성인

산타 에디비지스
채무자의 수호성인

"산타 파시엔시아"
성스러운 인내!

산타 아폴로니아
치통의 수호성인

리스본에는 모든 상황에 맞는 수호성인이 존재한다.
그래서 봉헌함은 언제나 가득 차 있다.

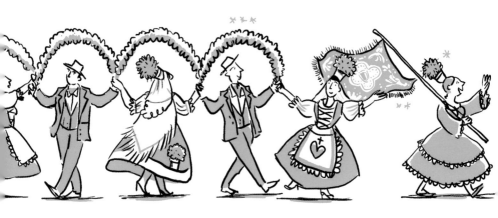

산투스를 맞은 시민들은
한껏 치장하고 자신들의 바이후bairro를 장식한다.

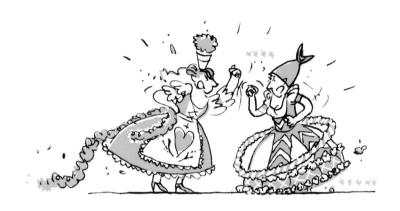

그리고 나서 최고의 구역 자리를 차지하려
온 힘을 다해 싸운다.

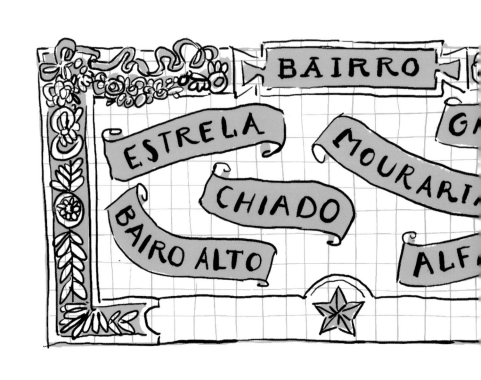

BAIRRO

ESTRELA

CHIADO

BAIRO ALTO

MOURARIA

G...

ALF...

구도심을 이루는 각 구역을 지칭하는 바이후는
도시 속 촌락 같은 존재다. 하나로
똘똘 뭉친 촌락공동체라고 할 수 있다.

산투스에 필요한 것

망제리쿠 Manjerico — 명언 쪽지가 담긴 작은 다발

사르디냐 Sardinha — 성인 축제이지만 정어리 축제이기도 하다.

메우 바이후 Meu Bairro — 내 구역

꽃 장식 Grinaldas — 천지에 꽃 장식이다.

산투스 바이후 복장 Trajes do grupo do bairro — 매년 바뀐다.

기타 등등.

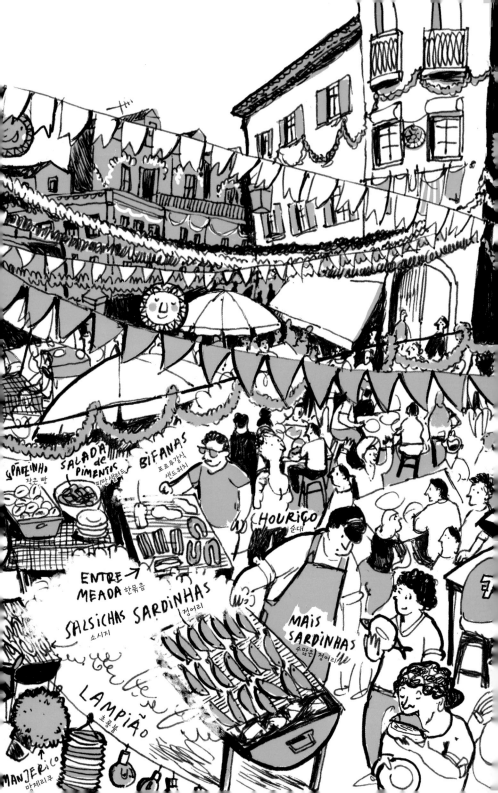

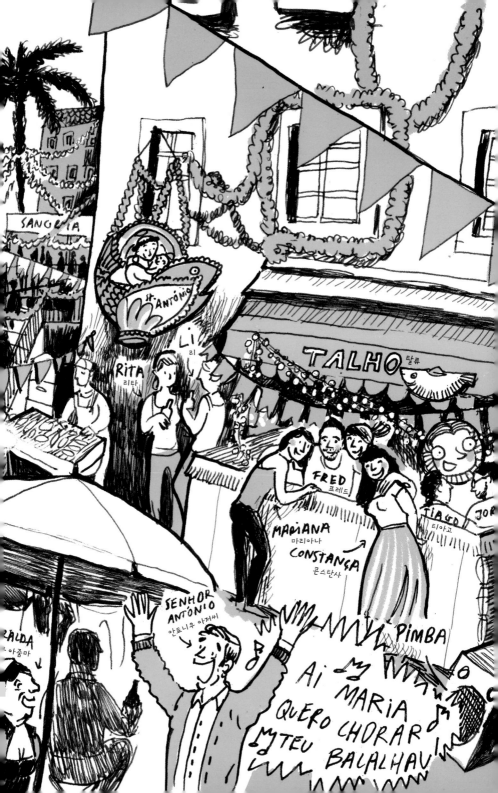

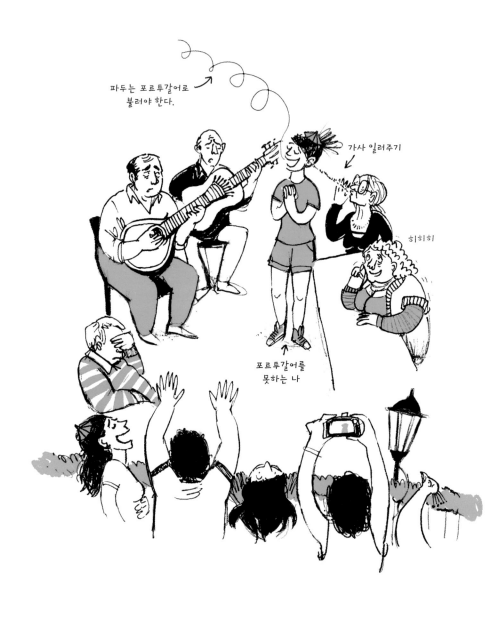

산투스는 공식적으로만 열리는 행사가 아니다.
뒷마당마다 축제를 즐기는 이들로 가득하다.
운이 좋다면 직접 파두를 불러볼 기회가 생길지도 모른다.
친절하고 너그러운 리스본 사람들 덕분이다.

워낙 너그럽기 때문에

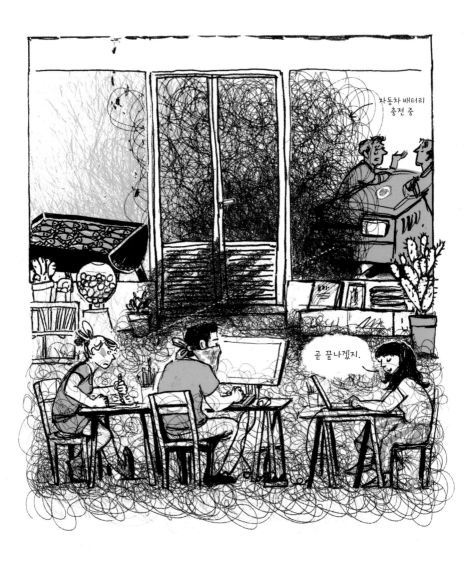

그리고 인내심이 강하기 때문에

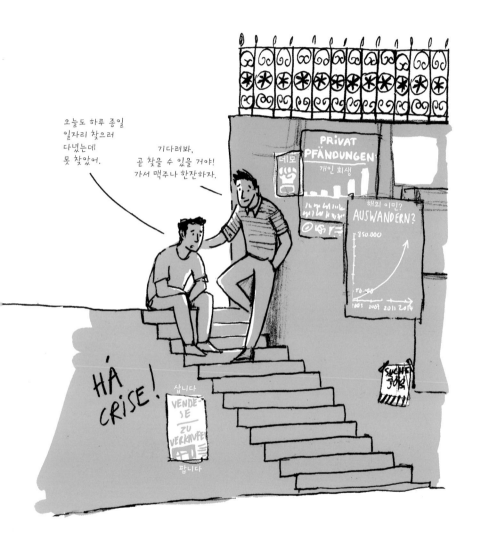

축제 기간이 아닐 때도 마찬가지다.

DESENRASCAR

포르투갈 사람들은 계획성이 있기로 이름난 민족이 아니다.
하지만 일이 잘못됐을 때 문제를 해결하는 재능만은 뛰어나다.
이 재능을 '데젠하스칸수desenrascanço'라고 부른다.

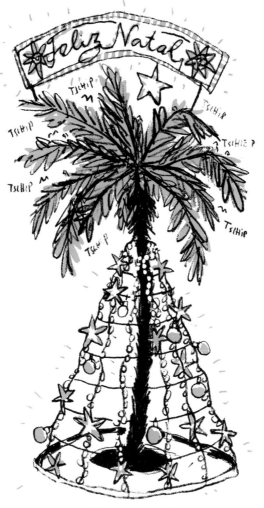

야자수 크리스마스 트리

데젠하스카르desenrascar는 여러 의미를
지닌다. 요령이 있다, 어려움을 이겨낸다,
굴하지 않는다, 누군가를 곤란에서 구한다.
시쳇말로 맥가이버리즘MacGyverism이다.

의도한 대로 일이 풀리지 않을 때, 시간이 너무
오래 걸릴 때, 돈이 부족할 때, 어떤 분야에 아는
사람이 없을 때면 다시금 이 재능이 필요해진다.

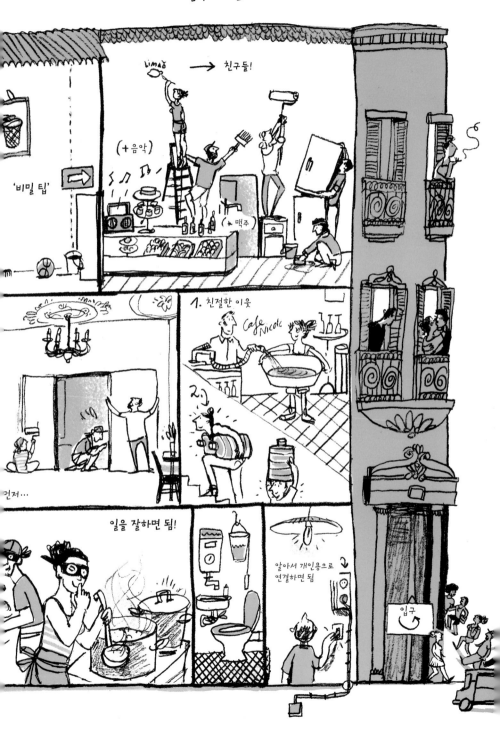

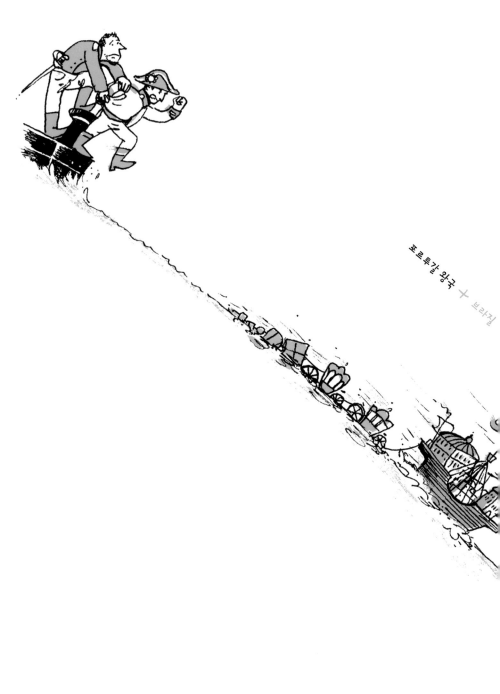

포르투갈 왕국 + 브라질

데젠하스카르에 관한 오래된 이야기

1807년 나폴레옹Napoleão이 포르투갈을 점령하러 왔을 때
리스본 궁전에 있던 왕은 말 그대로 하룻밤 사이에
짐을 싸서 브라질로 망명했다. 당시 식민지였던 브라질은
연합 포르투갈 왕국의 일부가 되었고 두 번째 수도로
지정되었다. 그렇게 해서 포르투갈 왕은 나폴레옹에게
항복하지 않아도 되었다. 포르투갈 사람들은 동맹관계였던
영국과 손잡고 나폴레옹 군대를 몰아냈다.

그 모든 해결 능력이 있음에도

오늘날 포르투갈의 젊은이들은 자신들을
'불리한 세대geração enrascada'라 부른다. 아무리
요령이 좋아도 해결이 안 되는 일이 있기 마련이니까.
그런 경우엔 다른 곳에서 시도해보는 수밖에 없다.
그래서 좋은 교육을 받은 포르투갈
젊은이들이 대거 해외로 진출하고 있다.
내 친구들도 대부분 포르투갈을 떠났다.
그리고 나 역시 리스본에 계속 머물 처지가 아니었다.
내가 하는 일로는 그곳에서 자리를 잡을 수 없었다.
그럼에도 리스본은 마음속 고향이 되었다.

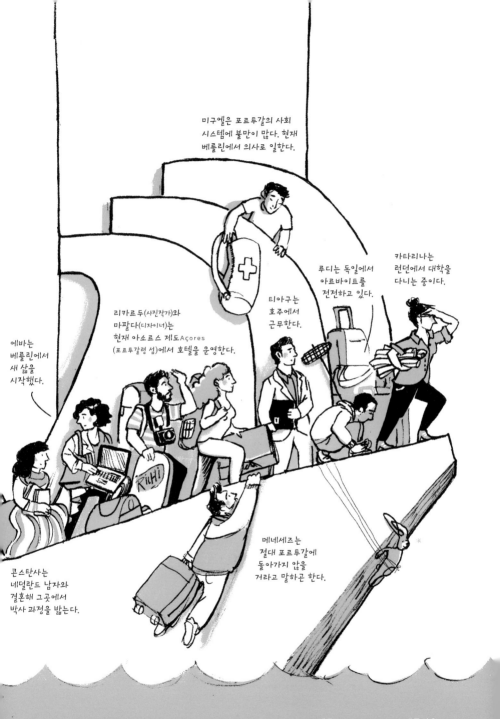

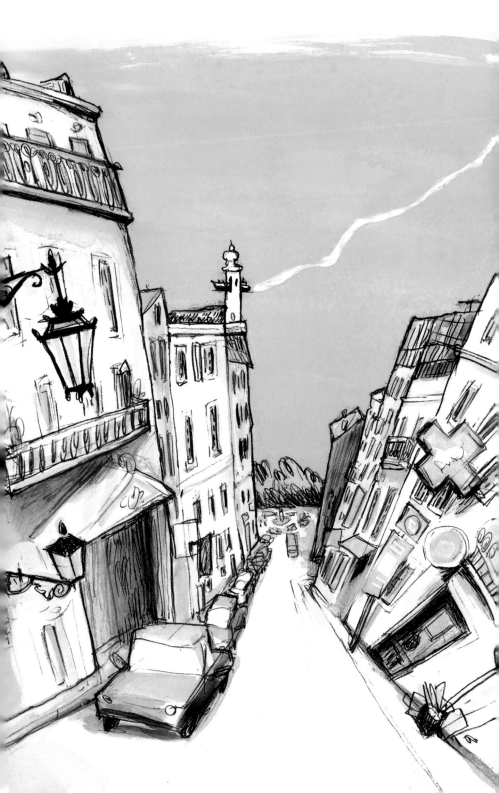

배가 교회 종탑을 지나 날아가는 도시를 어떻게 떠날 수 있을까!

전망과 부가요금이 아무 상관 없는 곳.

그리고 꾀죄죄한 공작새가 중앙 분리대에 사는 곳.

너를 향한 사우다드에 시달린다.
나의 리스본.

곧 다시 보자!

A

안그라픽스의 'A' 시리즈는 행복한 삶, 더 나은 삶을 추구합니다.
영역에 경계가 없고 자유로운 생각과 손의 결합을 존중합니다.
다수함을 위한 최소의 위치하에 A6−A5−A4−A3권 나옵니다.

A2	A1	
A4		
A6	A5	A3

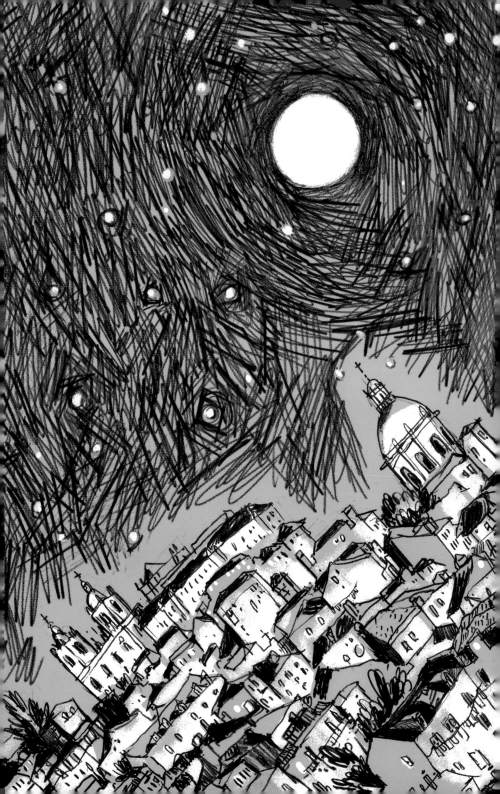